U0094540

篆刻小叢書

十鐘山房印舉三百品

◎ 印譜精粹 ◎ 進階編次 ◎ 正反對舉 ◎ 全文檢索

藝文類聚金石書畫館 編

浙江人民美術出版社

圖書在版編目（CIP）數據

十鐘山房印舉三百品 / 藝文類聚金石書畫館編. ——
杭州：浙江人民美術出版社，2021.9
（篆刻小叢書）
ISBN 978-7-5340-8631-1

Ⅰ.①十… Ⅱ.①藝… Ⅲ.①漢字—印譜—中國—古
代 Ⅳ.①J292.42

中國版本圖書館CIP數據核字（2020）第272392號

十鐘山房印舉三百品（篆刻小叢書）
藝文類聚金石書畫館　編

策劃編輯　楊　晶
責任編輯　左　琦
責任校對　霍西胜
封面設計　傅笛揚
責任印製　陳柏榮

出版發行　浙江人民美術出版社
地　　址　杭州市體育場路347號
經　　銷　全國各地新華書店
製　　版　浙江新華圖文製作有限公司
印　　刷　浙江海虹彩色印務有限公司
版　　次　2021年9月第1版
印　　次　2021年9月第1次印刷
開　　本　889mm×1194mm　1/32
印　　張　6.375
字　　數　62千字
書　　號　ISBN 978-7-5340-8631-1
定　　價　39.00圓

如有印裝質量問題，影響閱讀，請與出版社營銷部聯繫調換。

前　言

從經典範本入手，反復摹習研玩以得門徑，這是中國傳統藝術學習的不二法門。學文章有「《文選》爛，秀才半」之說，「熟讀唐詩三百首，不會做詩也會吟」是婦孺皆知的俗語；學書法有「昔人得古刻數行，專心而學之，便可名世」（趙孟頫語）之說。這些都是各門藝術掌握創作技法，養成審美眼光的津梁。篆刻學習講求「始於摹擬，終於變化」（明蘇宣語），向來提倡從臨摹古印入手，名家大師也無不從寢饋秦漢璽印、前賢篆刻經典起步而漸漸自成面目。元代開啟文人篆刻時代，倡導「印宗秦漢」，輯存古印、追慕古法蔚然成風。趙孟頫《印史》、吾丘衍《古印式》、顧從德《印藪》、陳介祺《十鐘山房印舉》等，都是印史上重要的經典集成，對於推廣印學、引領風氣、滋養創新起過重要作用。

歷史上因複製傳播技術所限，普通學印者有好印譜難覓之苦。今天的情況正好相反，各種璽印篆刻圖像資源層見疊出，但如果沒有合理的鑒別取捨，往往莫衷一是。因此，從歷代浩瀚的璽印篆刻作品中精選一定數量的經典之作爲範本，對於篆刻啟蒙，甚

1

至對於催發今後的變法創新，都是十分必要的。「璽印三百品」系列，就是本著這樣的

目的進行策劃編選的。策劃編選集中體現了以下理念：

甄選精要。三百方左右的規模足以構成璽印篆刻每一個子門類的基本信息庫。按照

整個規模，整個璽印篆刻藝術範疇六七個基本類別，大概兩千方左右，我們將它規劃爲

有志於篆刻專業學習者的基本印庫。如果能將這兩千方爛熟於胸，又能夠對其中三百方

左右認真臨摹一遍，再對五六十方反復臨摹研玩，有了這個基礎學習打底，再經過不斷

拓展，那麼他選擇主攻方面、考慮自出機杼就有了根柢。本著這個定位，我們在浩繁的

古璽篆刻文獻中百裏挑一、好中選優，注重作品本身的完美、精整和代表性，突出趙孟

頫所謂的「典刑質樸之意」。

風格多元。璽印篆刻的藝術魅力既法度嚴謹，又意趣橫生。因此在遴選中，每一類

兼顧不同的風格層面；甚至同一風格層面之下，又兼收有微妙變化者，力圖反映古代璽

印篆刻的「原生態」。研習中，既要尋繹規律，更要善於發現意趣韻致上的豐富性，把

握篆刻傳統中神明變化、不可端倪的境界。

進階有序。多元是風格分類，而進階是難易安排。編選中初學者需要考慮、注意每

階段之間的邏輯關係。比如漢印中，依次按照滿白四字官印、私印、玉印、多字印、將軍印、鳥蟲印等順序安排；流派名家印中，也是將規整工穩的置於前，奇肆險峻的置於後。這樣有利於摹習者在技法上從易向難，步步為營，銖積寸累。而編次只是暗含分類，沒有明確標注，目的也在於讓學習者不要心存畛域，激發大家在研習中去發現體悟。需要指出的是，技法掌握中的易與難，不等於審美境界上的淺和深。因此，對於各類古印摹仿研玩中「一日有一日境界」，應該成為更高層次的進階訓練。

功能實用。編輯體例設計上有兩點是專門針對摹習過程中良好習慣養成的。一是每印一正一反、一朱一黑雙出，便於養成從創作者的角度來審視印面體勢效果的習慣，以符合篆刻創作步驟與形式特徵。二是給所收的印文做全文索引，與印面相互參證，除了方便檢索之外，還考慮了養成單字篆法與印面結合審視的習慣，以更好地把握字法規律。因為離開印面孤立地看待字形字法，篆刻的藝術生命力已喪失殆半，是不足取的。

「三百品」系列遵循篆刻法度研習、意趣體悟的規律，用心創意編選，希望能夠幫助更多愛好者步入篆刻堂奧。

丙申暮春學翁識於萬壽亭

3

高陵車

隔陰都清左

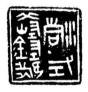

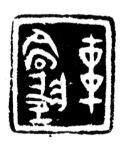

002

001

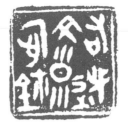

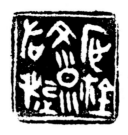

尚洛鈢

□□之鈢

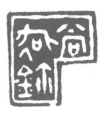

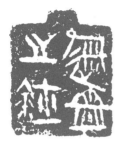

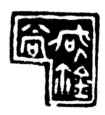

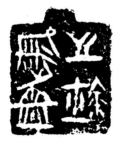

004

005

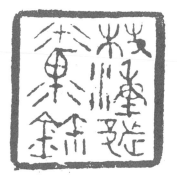

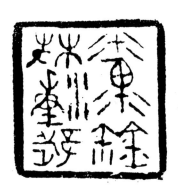

韓隅□

010

009

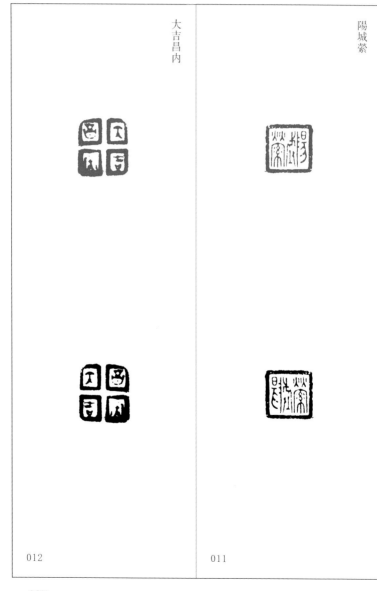

大吉昌内

陽城縈

宜有千萬

淮陽王璽

睢陵家丞

關中侯印

016

015

009

大醫丞印

琅邪相印章

018

017

020

019

浮陽丞印

靈州丞印

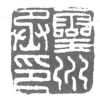

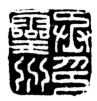

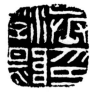

022

021

牙門將之章

揚威將軍章

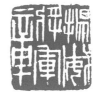

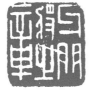

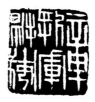

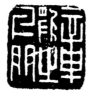

殿中司馬

部曲將印

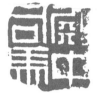

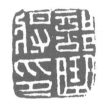

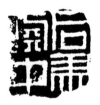

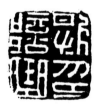

別部司馬

軍司馬之印

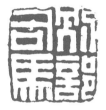

028

027

假司馬印

軍假司馬

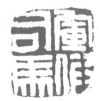

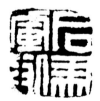

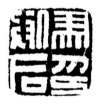

030

029

校尉之印

殿中都尉

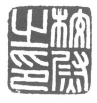

032

031

017

安陵令印

部曲督印

034

033

濊丘左尉

城平令印

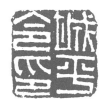

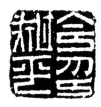

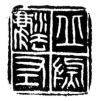

036

035

勴右尉印

杜陽左尉

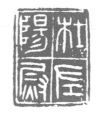

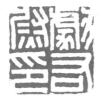

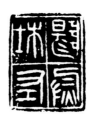

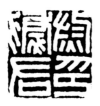

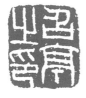

040

039

少年唯印

富里略唯印

042

041

新莭胡小長

黄神越章天帝神之印

044

043

023

晋歸義氏王

魏率善胡仟長

046

045

晋率善羌邑長

晋率善胡邑長

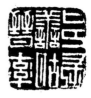

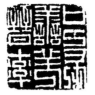

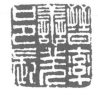

晋率善羌邑長

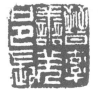

晋率善羌邑長

049

050

026

晋率善羌邑長

晋率善羌仟長

052

051

忠仁思士

晋率善羌佰長

054

053

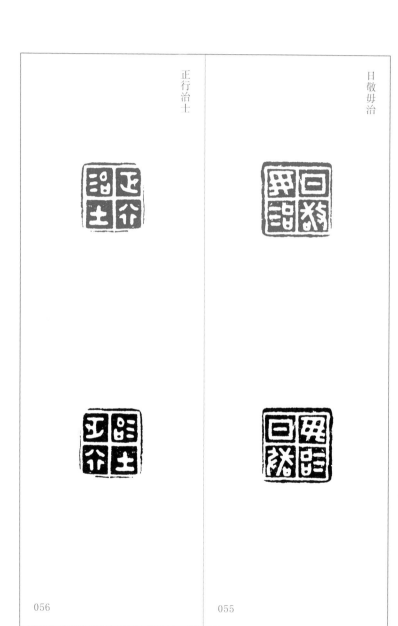

正行治士

日敬毋治

056

055

百
嘗

日
敬
毋
治

058

057

060

059

062

061

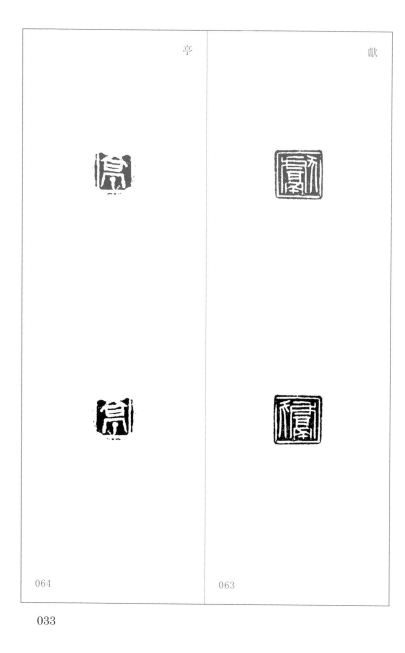

亭

獻

064

063

魁 鳳

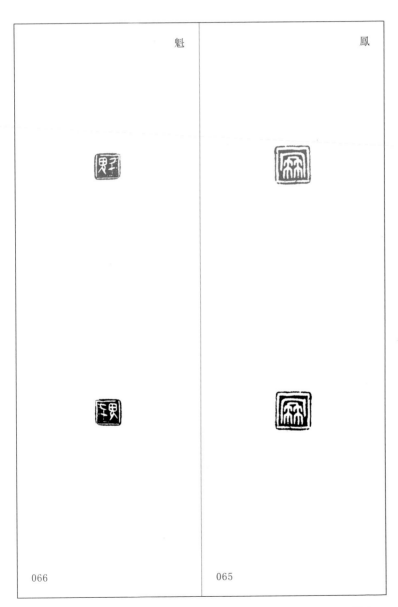

068

067

035

干
欺

韓
駕

070

069

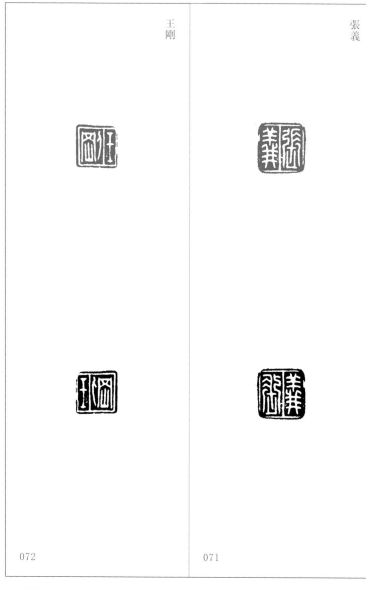

072

071

037

鮑賈

李欀

江
妃

姚
屯

076

075

039

張啟方

徐非人

078

077

040

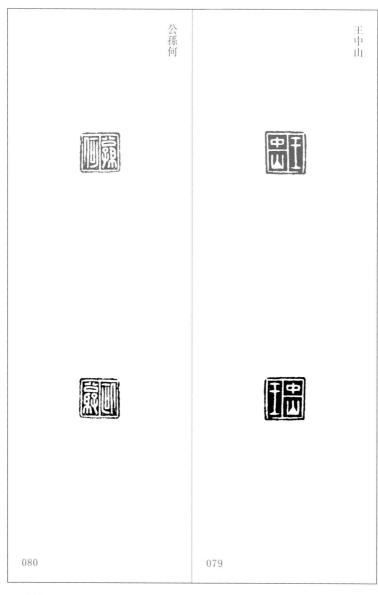

中舒之印

085

084

088

087

楊年

杜安居

091

094

093

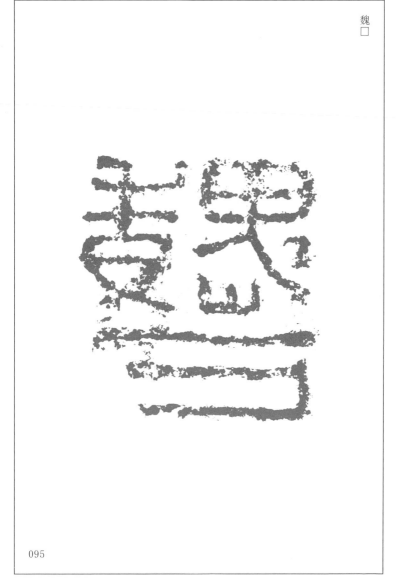

095

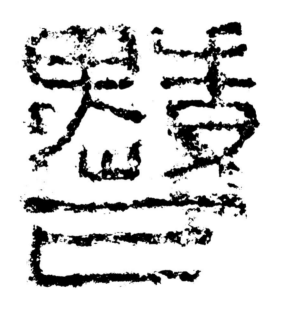

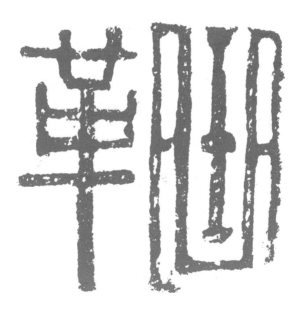

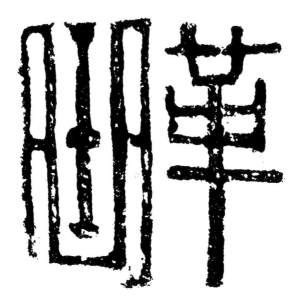

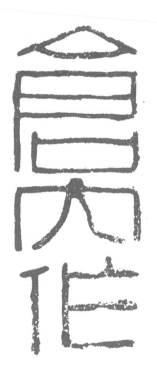

097

夏旻私印

程豐之印

098

099

058

張君憲印

尹放印信

鄭子威

鄭襃之印

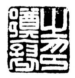

103

102

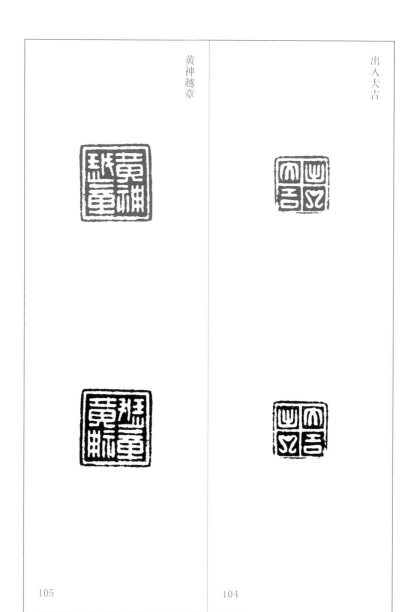

黄神越章

出入大吉

105

104

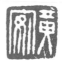

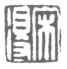

 李少卿

 徐明

109

108

區長孫

尹少孺

蘇南來

蘇廣漢

113

112

日入千金

王曼將

115

114

117

116

臣區雌

鐘青決

119

118

068

121

120

佐廣成印

122

耿定私印

姚少功子

126

125

128

127

130

129

132

131

朱
聖

徐
當

134

133

136

135

138

137

078

袁偃

陳長

140

139

闌
咸

韓
安

142

141

146　　　　145

148

147

149

151

150

153

152

155

154

杜
良

武
將

157

156

馬従

扁調

159

158

郭
常

卓
茂

161

160

090

王尊

桓光

163

162

165

164

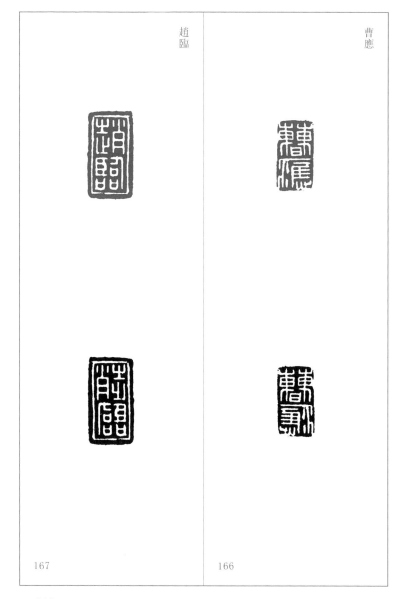

167

166

馬穰印

姚登印

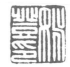

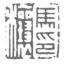

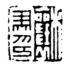

169

168

094

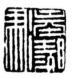

171

170

徐壽王

識安世

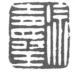

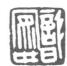

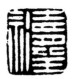

173

172

096

175

174

097

張千秋

田步可

177

176

莊長兄

王勝之

179

178

脩侍功

劉博印

181

180

100

侯恩梁

周中卿

董毋害

譚平國

187

186

杜勝客

李步容

189

188

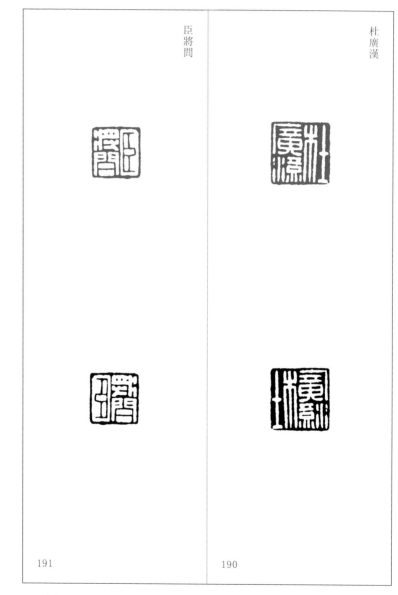

臣將閭

杜廣漢

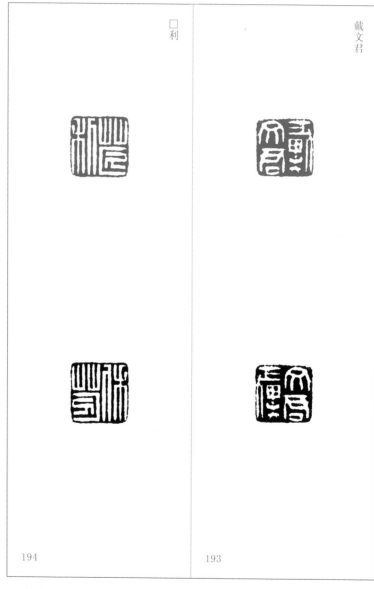

194

193

107

田子孫

田慶忌

夏季卿

董步安

198

197

109

及周勝印

王曼諸印

200

199

張益有印

傅胡放印

202

201

111

焦奉意印

高遂成印

張莫如印

李常喜印

206

205

113

郭廣都印

畢俠君印

208

207

114

210

209

115

馮彭私印

熊禄私印

212

211

116

214

213

芳任私印

潘傷私印

216

215

118

姚莽私印

焦雁私印

218

217

119

高玄私印

橋庚私印

222

221

121

侯萌私印

劉慶私印

224

223

三畏私印

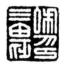

三畏私記宜身至前迫事毋間願君自發封完印信

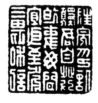

監閭私印

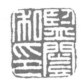

杜吳私印

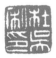

228

227

下良私印

菅荆私印

230

229

125

夏崇私印

夏光私印

232

231

樂建私印

宋匡私印

234

233

壹循私印

郅通私印

236

235

128

宗友之印

□恁之印

238

237

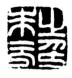

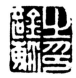

吾忘之印

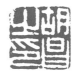

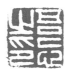

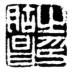

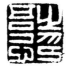

242

241

孫宮之印

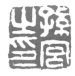

孫義之印

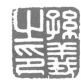

244

243

245

246

133

瑕豐之印

何曼之印

248

247

香澤之印

楊得之印

250

249

135

王倫之印

王賀之印

252

251

常樂之印

王常之印

254

253

莊橫之印

方橋之印

256

255

138

登遂之印

丁得之印

258

257

南延之印

劉禹之印

260

259

古罷之印

呂弘之印

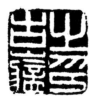

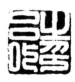

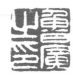

魯廣之印

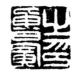

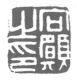

向願之印

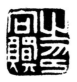

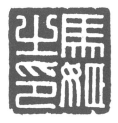

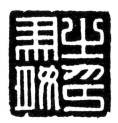

265

石易之印

宿宣之印

267

266

144

關苗之印

宣綱之印

269

268

145

王寶之印

盛典之印

271

270

146

273

272

147

張瓊印信

趙步大之印

275

274

276

149

劉據印信

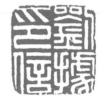

劉昌印信

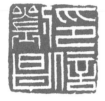

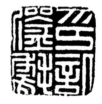

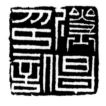

郭廣印信

段羌印信

280

279

陳光印信

吳梁印信

282

281

王崇之印信

□腾之印信

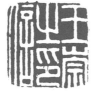

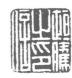

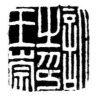

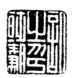

284

283

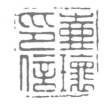

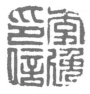

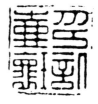

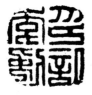

286

285

154

蔡种印信

離元君印願君自發封完言信

288　　　　287

155

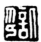

290

289

156

王尊之信印

曼猛信印

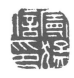

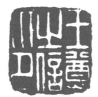

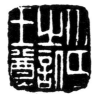

292

291

157

中山壽王

大利日王君

294

293

公孫子功

上官充郎

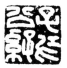

296

295

159

公孫淩

公孫反之

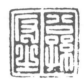

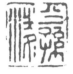

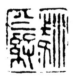

298

297

司馬憲印

公孫望印

300

299

胡毋嘉印

間丘阜印

妾剽

臣鲵蒼

304

303

163

關邑私印

306

305

王獲私印

308

王戚私印

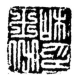

307

165

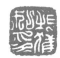

桓獲私印

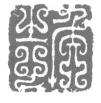

侯志

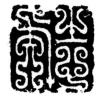

310

309

祭睢

王武

311

312

167

公乘舜印

宋遷印信

314

313

或

長
樂

316

315

宜官秩長樂吉貴有日

出入大吉

318

317

宜子孫

出入大吉

320

319

長幸

長利

322

321

172

324

323

173

布
大
泉
五
大
化

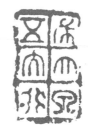

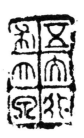

宜
子
孫

326

325

樂未央

目千萬

328

327

175

330

329

176

332

331

334

333

178

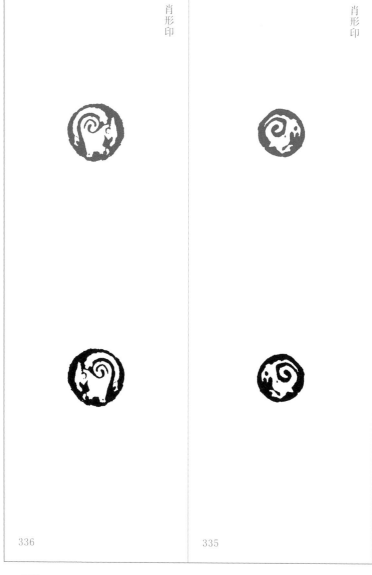

336

335

179

集　評

所論璽印篆法、刀法，于古人精神命脉所寄，可謂洞見癥結，曾出來箋與張子青尚書及潘季玉、李眉生、杜小舫諸君觀之，無不擊節稱善，咸稱名下果不虛也，佩甚佩甚。

（吳雲《兩罍軒尺牘》）

介祺續學好古，所藏鐘鼎、彝器、金石爲近代之冠。（《清史稿·陳官俊》）

周秦之間，文字由古籀演爲小篆，古代白文小印，猶多所見。其書體恣肆奇逸，或同漢隸。陳簠齋《印譜》次于奇字古印，別爲周秦之間，自成一類，其中容有西漢之初。

（黃賓虹《古印概論》）

印譜之中，此爲集大成者矣。手此一編，無煩他求。（馬衡《談刻印》）

陳氏《十鐘山房印舉》所收諸印，雖未見原物，但以印文證之，無一僞製，即所收銅器石刻磚瓦皆然。此老精鑒，當時潘、王、二吳諸公皆出其下。心細如髮，眼明如炬。友人商錫永近著《金文僞器之研究》，盛推籃老，可謂知言，蓋非深于此道者，不知其精也。

（王獻唐《五鐙精舍印話》）

先是濰邑陳籃齋，於道咸之際，以所藏印，屬海鹽陳粟園拓爲《籃齋印集》十部，吾鄉許印林、海豐吳子苾、道州何子貞同爲審定，著之卷首，共成十二冊。余所見本，多有籃齋釋文在下，紙裝拓朱，均極精美。當時殆欲考釋全集，未竣事也。至同治十一年，何氏以其舊收及葉氏平安館粵署爐餘各印，約二千七百餘事，來歸籃齋。籃齋出其夙藏，去六朝以後者，得七千餘事，益以東武李氏、海豐吳氏、歸安吳氏、吳縣吳氏、利津李氏、歙縣鮑氏藏印，督其次子厚滋，與伯瑜同事選輯，爲《十鐘山房印舉》，亦成十部，取吾邱子行《三十五舉》之意也。何氏遊客四方，博綜金石，能篆刻書畫，每有所得，輒以出售，或頗詆爲商販。其在山左，兼爲籃齋搜求古器物，又與王西泉至諸城，精拓秦刻石及延光殘碑。西泉時已嶄露頭角，《印舉》之拓，爲力最多，不盡出何、陳諸人

也。又後十年，陳氏獲印益夥，吳憲齋時爲太常，移書敦促，乃復自改稿，更成印譜十部，時爲光緒九年，簠齋已七十有一，爲最後之本。而編次體例，仍未盡當，意蓋尚有待焉。其時西泉拓朱，日夜將事，手指磨抑，皮落浮起，有不合者，則剔換之，或至再四。其易棄之葉，時與拓事者，或拾裝爲册，近歲間出，每獲高價。涵芬樓前年影印《印舉》改稿本，製版印朱，在近中影印譜中最爲佳勝。然以原本勘之，鋒芒精神已覺大減焉。簠齋所借各家藏印，除東武李氏、歙縣鮑氏外，皆有自製印譜，海豐吳氏有《雙虞壺齋印存》，歸安吳氏有《二百蘭亭齋古銅印存》，吳縣吳氏有《十六金符齋印存》，利津李氏有《得壺山房印寄》。嘗以各譜與《印舉》對勘，《印舉》所收，皆只各家之一部分，非其全豹，即《吉金齋譜》亦未全入，殆有剔出或不存者。而陳藏精美珍秘之品見於何譜者，亦殊寥寥也。前歲爲山東圖書館商購陳氏藏印時，曾以影本一部寄來，凡其所存，皆以紫圈記之，共七千六百餘事。當時館有鹽款基金三十六萬元，欲以此款購海源閣、萬印樓兩家書印，後以省府之議，分移他處，館中但得五萬，財力不足，遂以作罷，別建藏書樓儲書。後此茫茫，益成泡影，迄今記之，不禁感歎彌深矣。（王獻唐《五鐙精舍印話》）

素嗜金石之學，收藏甲海內，築簠齋以珍弄之。凡彝器至數百件，尤著者爲毛公鼎，文幾七百餘字，推天下金器之冠；三代陶器亦數百件；周印百數十事；漢魏印萬餘；秦詔版十餘；魏造像數百區，從來賞鑒家所未有也。（支偉成《陳介祺傳》）

提起筆來寫這篇文章之先，我就想到一位老先生，是我平生最佩服的；恐怕不僅是我，凡是研究古文字的人都是一致的。何以呢？因爲他的眼光太好了。他一生收藏的銅器等，不下幾千件，沒有一件是假的。他的論調同批評，不但高出當時同輩一等，簡直可以說「前無古人，後無來者」。這人是誰？就是山東濰縣陳介祺字壽卿號簠齋他老先生。

（中略）談古文字多麽透徹，不但知道真字深義，連假的都能了然無餘，這纔能算真研究，不是拿古器來作玩好的。（商承祚《古代彝器僞字研究》）

184

杜	037, 090, 157, 189, 190, 228
李	073, 081, 109, 188, 206, 286
車	001, 131
更	093
吾	242

八　畫

奉	170, 203
武	007, 019, 083, 156, 312
青	118
長	044, 045, 047, 048, 049, 050, 051, 052, 053, 111, 129, 139, 179, 184, 315, 317, 321, 322
幸	322
茂	160
苗	268
直	209
或	316
事	059, 226
來	113
郅	235

九　畫

春	165
封	226, 288, 290
城	011, 035
哉	087
荆	229
革	096
胡	044, 045, 047, 135, 136, 137, 201, 241, 302
南	113, 260
相	017, 210
咸	142
威	023, 103, 245

十　畫

馬	026, 027, 028, 029, 030, 159, 169, 265, 300
袁	140
都	002, 006, 031, 083, 208
耿	124
莽	218
莫	205
晋	046, 047, 048, 049, 050, 051, 052, 053
莊	179, 256
桓	162, 309
桤	006
校	032
夏	099, 198, 231, 232

十一畫

琅	017
黃	043, 105, 106
萌	224
菅	239
曹	166
區	111, 119, 184
票	020
戚	307
盛	270

十二畫

越	043, 105
揚	023
博	180
喜	206
彭	212
壹	062, 236
壺	285
欺	070

檢字表

說明：本表以通用繁體字之起始筆畫爲序，單字分爲橫豎撇點折五類，同一起始筆畫之字按照筆順由簡到繁排序。單字索引標示數字爲印章編號，同一印中出現的同一字僅標注一次。

【橫　畫】

二　畫

丁　257

三　畫

三　226
干　070
士　054, 056
下　230
大　007, 012, 018, 104, 274, 293,
　　318, 319, 325

四　畫

王　014, 046, 072, 079, 114, 151,
　　152, 163, 164, 173, 178, 199,
　　221, 222, 251, 252, 253, 271,
　　276, 284, 292, 293, 294, 307,
　　308, 312
夫　007
天　043
元　240, 288
五　325
不　171, 192
友　238
牙　024
屯　075

五　畫

未　328
正　056
功　123, 181, 295
去　009
世　172
古　262
可　176, 273
左　002, 036, 037
石　267
右　003, 038
布　325
平　035, 186

六　畫

匡　233
戎　221
吉　012, 104, 222, 318, 319
臣　068, 117, 119, 121, 191, 303
百　058
有　013, 202, 317, 329
成　084, 092, 122, 204
邪　017
至　226

七　畫

志　060, 061, 310
芳　216

01